DEBUT D'UNE SERIE DE DOCUMENTS
EN COULEUR

1856 (26 Novembre)

Conditions de l'Abonnement.

FIN D'UNE SERIE DE DOCUMENTS EN COULEUR

Total de la vente	4711	..
Affiches	18	50
Affichage	3	
Impression de la Notice	39	
Distribution	10	
Insertion au Moniteur des Ventes	12	60
Déclaration	1	70
Timbre	1	25
Bourse commune	148	50
Honoraires Commiss. Priseur	148	50
Honoraire de M. Viguier	148	50
Clerc, Crieurs, H. de peine	23	
Location de la Salle	23	45
Enregistrement	115	70
Transport	2	..
	695	70
Déduction des 5 % des Acquereurs	235	55
	460 15	460 15
		4250 85
Bordereau de M. Hausar	4118 10	
Remboursement à M. Darneval	50 60	
	4168 70	4168 70
		f. 82 15

NOTICE
DE
DESSINS
SUR PIERRES LITHOGRAPHIQUES

PROVENANT

De l'ancien fonds MASSARD et COMBETTES

PARTIE CONVENABLE AU CARTONNAGE

DONT LA VENTE AURA LIEU

HOTEL DES COMMISSAIRES-PRISEURS
RUE DROUOT, 5
SALLE N° 5 BIS, AU 1er ÉTAGE.

Le Mercredi 26 Novembre 1856

HEURE DE MIDI.

Par le ministère de M° **DELBERGUE-CORMONT**, Commissaire-Priseur, rue de Provence, 8,

Assisté de M. **VIGNÈRES**, M^d d'Estampes, rue de la Monnaie, 13 à l'entresol, entrée rue Baillet, 1,

CHEZ LESQUELS SE DISTRIBUE LA PRÉSENTE NOTICE.

EXPOSITION PUBLIQUE DES ÉPREUVES

Le matin de midi à deux heures, avant la vente.

PARIS
MAULDE & RENOU
IMPRIMEURS DE LA COMPAGNIE DES COMMISSAIRES-PRISEURS
Rue de Rivoli, 144

1856

Une grande partie des sujets contenus dans cette Notice peuvent facilement s'employer dans le cartonnage par le gracieux et l'élégance des sujets.

Les pierres se trouvent chez M. Villain, imprimeur, rue de Sèvres, 19, chez lequel on pourra avoir des renseignements sur leur état avant la vente.

On commencera à deux heures précises.

La vente se fera au comptant.

Cinq pour cent en plus des enchères applicables aux frais.

2 pierres 35
 14
 ———
 140
 35
 ———
Pierres 490 f.

2 Pierre 35
 6
 ———
 210
Couverture 17
 ———
Pierres 227 f.

2 Pierres 35
 4
 ———
Pierres 100 f.

2 Pierres 30
 6
 ———
Pierres 180 f.

DÉSIGNATION SOMMAIRE

1. Les Faiblesses de la vie humaine. *Complet* 115

 1. J'aime mieux le rouge.
 2. J'aime mieux le blanc.
 3. Queu guignon.
 4. Queu chance.
 5. Que le bon Dieu a fait de bonnes choses.
 6. Que le bon Dieu a fait de belles choses.
 7. Je crois qu'il l'est.
 8. M. et madame Denis.
 9. J'en ai t'y fait de ces cœurs-là.
 10. Le frère quêteur.
 11. M. et madame Denis.
 12. Retour au couvent.
 13. Vieille histoire.
 14. Histoire toute neuve.

 A deux teintes. — 28 pierres de 14-18.

2. Romans du cœur. *Complet*

 1. Jocelyn.
 2. Manon Lescaut.
 3. Clarisse Harlowe.
 4. La Nouvelle Héloïse.
 5. Claire d'Albe.
 6. Werther.

 A deux teintes. — 12 pierres de 14-18.
 1 pierre pour couverture.

3. Sujets gracieux. *Complet*

 La quêteuse.
 L'eau bénite.
 Intérieur d'une loge.
 Extérieur d'une loge.

 A deux teintes. — 4 pierres de 12-16.
 4 p. de teintes de 10-14.

4. Sujets comiques. *Complet* 162

 Un abus de confiance.
 Le vol domestique.
 Addition et soustraction.
 La partie de chats.
 Le gros péché.
 La voilà prise.

 A deux teintes. — 6 pierres de 12-16.
 6 p. de teintes de 14-18.

5. Galerie sans fin.

Que le bon Dieu a fait.
Que le bon Dieu a fait.
Un coup de cent.
Sans gain.
— Les dégustateurs.
— La découverte de la comète.
— La hausse.
— La baisse.

— Le vol domestique.
— Un abus de confiance.
— Une partie de chats.
Addition et soustraction.
Un gros péché.
— M. et madame Denis.
— Départ de Vert-vert.
— Retour de Vert-vert.

A deux teintes. — 32 pierres de 10-14.

6. Sujets de genre.

— Une famille italienne.
— Les adieux.
— Les flibustiers.
— Gare la tartine.
— Qu'ils sont gentils.
— Reviendra-t-il?
— Viendra-t-il?
— Pense-t-elle à moi?
Retour de la fontaine.
Un tour de force.

— Sortie de l'Opéra.
— En veux-tu?
— La toilette.
— Les deux sœurs de lait.
— Le premier portrait.
— Le duel.
— La surprise.
— L'artiste.
— Le bon ami.
— Les laveuses.

A deux teintes. — 41 pierres de 12-16, dont 1 couverture.

7. Belles de nuit et Belles de jour. *Complet*

1. Doux souvenir.
2. L'heure du repas.
3. Au rendez-vous.
4. Saison des Roses.
5. A l'Opéra.
6. Les apprêts du bal.

A deux teintes. — 14 pierres de 18-22, dont 2 couvertures.

8. Le Rêve d'une jeune fille. *Complet*

1. L'oracle.
2. La déclaration.
3. Cadeaux de noces.
4. Le mariage.
5. Sortie de l'église.
6. Le coucher de la mariée.

A deux teintes. — 6 pierres de 12-16.
6 teintes de 14-18.
1 couverture.

9. Romans illustrés. *Complet*

1. François le Champy.
2. André.
3. Le père Tom.
4. Le père Tom.
5. Monte Cristo.
6. Mathilde.

A deux teintes. — 12 pierres de 18-22.

$$
\begin{array}{r}
2\ \text{Pierre}\ 15 \\
56 \\
\hline
90 \\
15 \\
\end{array}
$$
Pierres $\underline{840}$ /

$$
\begin{array}{r}
2\ \text{Pierre}\ 86 \\
20 \\
\hline
520 \\
\text{Couvertu}\ 13 \\
\end{array}
$$
Pierres $\underline{533}$ /

$$
2\ \text{Pierre}\ 66. \\
7 \\
$$
Pierres $\underline{462}$ /

$$
\begin{array}{r}
2\ \text{pierre}\ 30 \\
6 \\
\hline
180 \\
\text{Couvertu}\ 15 \\
\end{array}
$$
Pierres $\underline{195}$ /

$$
2\ \text{pierre}\ 66 \\
6 \\
$$
Pierre $\underline{396}$ /

2 Pierre 22
 6

 132
Couverture 11

Pierres 143 f

2 Pierres 72.50
 4

 300.00
 36.25

Pierre 336 f

2 Pierres 49
 6

 294
Couverture

2 pierre 72.50
 7

Pierres 507.50 f

2 Pierres 26
 8

 208
 13

Pierres 221 f

2 pierres 15
 6

Pierre 90 f

2 pierres 21
 6

 126
Couverture 10

Pierre 136 f

10. Paysages et Châlets suisses. *Complet*

1. Le départ pour la pêche.
2. Retour de la chasse à l'ours.
3. Une noce.
4. Un baptême.
5. Une battue dans les montagnes.
6. Les artistes.
7. Le départ pour les champs.
8. Le départ des troupeaux.
9. Une promenade sur le lac.
10. Le retour de la maison.
11. Arrivée des voyageurs.
12. Le ranz des vaches.

A deux teintes. — 6 pierres de 12-16. — 6 teintes de 10-14. *et 1 couverture.*

11. Les Amazones. *Complet*

1. Les renseignements.
2. Visite à la ferme.
3. Le rendez-vous.
4. Le retour au château.

A deux teintes. — 9 pierres de 18-24, dont une couverture.

12. Passe-temps des Dames. *Complet*

1. Elle écoute aux portes.
2. Il viendra bientôt.
3. Irai-je ce soir.
4. C'est bien lui.
5. Lui plairai-je.
6. Elle sert le thé.

A deux teintes. — 6 pierres de 14-18.
6 p. de teintes de 18-22. — 1 couverture.

13. Album oriental. *Complet*

1. La colombe.
2. Le café.
3. La musique.
4. La perruche.
5. Le chibouc.
6. Le perroquet.

A deux teintes et entourage. — 14 pierres de 18-24.

14. Fantaisies.

Je la tiens.
Sûre de plaire.
Ah! que c'est froid.
— Un galant pierrot.
— La tricoteuse.
— La marguerite.
— Dans les bois.
Toilette de bal.
Départ pour le bal.
Couverture.

A deux teintes. — 17 pierres de 12-16.

15. Les Amazones, réduction. *Complet*

1. Une visite à la ferme.
2. Le rendez-vous.
3. Le renseignement.
4. Retour au château.
5. La barrière franchie.
6. Le danger.

A deux teintes. — 12 pierres de 10-14.

16. Le Parisien à la chasse. *Complet*

1. Entrée en chasse.
2. Pour un baiser.
3. Entre le feu et l'eau.
4. Une alouette toute rôtie.
5. La sagesse pas trop n'en faut.
6. Gibier prohibé.

A deux teintes. — 6 pierres de 12-16.
6 p. de teintes de 10-14.
1 couverture.

17. Souvenirs de voyage, par Hubert Clerget.

1. Ile Saint-Denis.
2. Saint-Ouen près Paris.
3. Ile Saint-Denis.
4. Étude de Chardon.
5. Masle près Nogent-le-Rotrou.
6. Cours de Saint-Gamburge.
7. Château de Corrange (Orne).
8. R. de Nogent-le-Rotrou.
9. Chemin d'Ecauche (Orne).
10. Château de Vaujours.
11. Moulin de Masle.
12. Nogent-sur-Loir.
13. Village de Barbison.
14. Ile Saint-Denis.
15. Près Argentan (Orne).
16. Village de Nogent-sur-Loir.
17. Maison à Aubigni.
18. Château de Tournan.
19. Vue de Saint-Cloud.
20. Vue sur le Bas-Meudon.
21. Rue Saint-Étienne à Beauvais.
22. Grain Cotcheles.
23. Bern-castle.
24. Fourvoirie.

A deux teintes. — 49 pierres de 12-16, dont une couverture.

18. Châteaux de France, d'Allemagne et d'Italie. *Complet*

1. Bagatelle (Seine-Inférieure).
2. Palais Vandramini à Venise.
3. Bushirard (Bohême).
4. Palais Cavalli à Venise.
5. Château de Lulworth (Anglet⁶).
6. Hôtel des Trois Coqs (Bohême).
7. Château de Holy-Rood (Écosse).
8. Le Grafenberg (Illyrie).
9. Château.
10. Casa Strasolio (Styrie).
11. Château de Fronsdorf (Autriche).
12. Église des Franciscains (Illyrie).
13. Château de Frichberg (Autriche).
14. Château de Brimdsee (Basse-Illyrie).
15. Couvent des Franciscains (Illyrie).

A deux teintes. — 30 pierres de 10-12.

19. Collection variée de paysages. *par Lemercier Complet*

1. France.
2. Italie.
3. France.
4. Italie.
5. France.
6. Italie.

A deux teintes. — 13 pierres de 10-14, dont couverture.

20. Principes progressifs de paysage, par Hubert Clerget. *Complet*
A deux teintes. — 24 paysages. — 49 pierres de 10-12, dont couverture.

21. Souvenirs d'artiste. *10 sujets et couverture*
13 pierres de 12-16.

22. Collection de fleurs variées, par A. Thiphaque.
6 pierres de 10-14.

23. Croquis de genre, par Cornilliet et Lemercier.
A deux teintes. — 24 pierres de 10-12.

$$
\begin{array}{r}
2\text{ prem } 26 \\
24 \\
\hline
104 \\
52 \\
\text{Couvertures } 13 \\
\hline
\text{Pierres } 637f
\end{array}
$$

$$
\begin{array}{r}
2\text{ prem } 12.60 \\
15 \\
\hline
63.00 \\
12\ 0 \\
\hline
\text{Pierre } 75f \\
75f
\end{array}
$$

$$
\begin{array}{r}
2\text{ prem } 15 \\
6 \\
\hline
90 \\
\text{Couvertures } 7 \\
\hline
\text{Pierres } 97f
\end{array}
$$

$$
\begin{array}{rr}
 & 2\text{ pierre } 12.60 \\
302\ 40 & 24 \\
\text{Couvertures } 6\ 30 & \hline 50.40 \\
\hline \text{Pierres } 308.70 & 252\ 0 \\
& \hline 302\ 40
\end{array}
$$

$$
\begin{array}{r}
2p.\ 26 \\
\text{Pierre } 169f \quad \dfrac{24}{156} \\
13
\end{array}
$$

$$
\text{Pierres } 45f \quad 2p.\ 15
$$

$$
\begin{array}{r}
2p.\ 12 \\
12 \\
\hline
24 \\
12 \\
\hline
\text{Pierres } 144f
\end{array}
$$

Épreuve 15
 12
 30
 15
Pierre 180 f

Épreuve 12.60
 3
 37.80
 6.30
Pierre 44.10 f

Épr. 26
 4
Pierre 104 f
102 Épreuves

2 pr. 91
 6
 121
 10
Pierre 131 f

Épreuve 15
 6
Pierre 90 f

8 pr. 26
 12
 52
 26
 31.2
 1.3
Pierre 325 /

542 Épreuves

Épr. 26
 14
 104
 26
 364

633 Ép

Ép. 1260
 12
 1520
 1260
Pierre 15120,

24. Études progressives de paysage, à deux sujets sur la feuille.
 A deux teintes. — 24 pierres de 10-14. *Les 3 Derniers*

25. Vie du Conscrit à Paris, par Numa et Regnier. *Complet*
 1. Quel bouillon, payse !
 2. Ma tranche de gigot, je suis volé.
 3. Bacchus et l'Amour.
 4. Il boit trop ce pauvre chéri.
 5. Est-il gentil, cet être-là !
 6. Dans quel état il s'est mis.
 A deux teintes. — 7 pierres de 10-12, dont couverture.

26. Les Quartiers de la lune, par Numa et Morin. *Complet*
 1. La lune de miel.
 2. Après la lune de miel.
 3. La lune rousse.
 4. Premier croissant de la lune.
 A deux teintes. — 8 pierres de 12-16, avec 102 épreuves noir.

27. Le Carnaval à Paris, par Numa et Bettanier. *Complet*
 1. Surtout évitez les corridors.
 2. Celui qu'on cherche.
 3. Un premier début à l'Opéra.
 4. Otello le jaloux.
 5. V'là pour toi, Pierrot.
 6. V'là Titine, mon Zidor.
 A deux teintes — 13 pierres : 6 — de 12-16, et 7 de 10-14.

28. L'Oiseau chéri, et suite.
 A deux teintes. — 12 pierres de 10-14.

29. La Marine, par Lauvergne.
 1. Frégate de 60 en armement.
 2. Tartane au mouillage.
 3. Brick de guerre fuyant devant le temps.
 4. L'Asmodée, frégate à vapeur de 450 chevaux.
 5. Bâtiment du commerce les voiles au sec.
 6. Entrée d'une rade.
 7. Avant de frégate à vapeur.
 8. Naufrage.
 9. Caboteur de la Méditerranée.
 10. Le départ.
 11. Bateau de passage.
 12. Vaisseau de ligne.
 A deux teintes. — 25 pierres de 12-16, dont couverture.
 Avec 548 épreuves. — 116 rehaut, 432 noires.

30. Voyage autour du monde, par Lauvergne.
 1. Toulon.
 2. Fort Balaguier.
 3. Rocher de Gibraltar.
 4. La casba à Bougie.
 5. Bateau-pêcheur à Canton.
 6. Entrée du port Jackson.
 7. Rio Janeiro.
 8. Coup de vent dans les glaces.
 9. Fort Lamoun à Oran.
 10. Château de Veaborg.
 11. La grande mosquée.
 12. Free Town.
 A deux teintes. — 28 pierres de 12-16,
 Avec 633 épreuves, — 25 rehaut et 608 noires.

31. Principes progressifs de marine, par Lauvergne.
 A deux teintes. — 24 pierres de 10-12.

82. Les Napoléons (à pied), 2 pierres de 16-20.
Installation de Napoléon, 1 pierre de 16-20, teinte de 18-22.
Louis Napoléon et son État-Major, 1 pierre de 12-16, teinte de 14-18.
Notre-Dame de Paris (*Te Deum*), 2 pierres de 12-16.
 A deux teintes.

83. Un peu partout, par Lauvergne
 1. Un rapide.
 2. Environ de Pondichéry.
 3. Port à Macao.
 4. Vue prise à la Havane.
 5. Vue prise à Singapour.
 6. Le phare de Tarifa.
 A deux teintes. — 12 pierres de 10-14.

84. Le Désastre de Sinope.
 A deux teintes. — 2 pierres de 18-22.

85. Bals et Concerts de Paris, à 10 sujets, 2 pierres de 14-20.
Les Bals, par Beaumont, à 8 sujets, 2 pierres de 12-16.
Enfantillages, à 4 sujets, 2 pierres de 16-20.
Sujets variés, 2 pierres de 16-20.
 A deux teintes.

86. Sujets religieux, avec entourage.
 1. La très-sainte vierge Marie.
 2. Notre Seigneur Jésus-Christ.
 3. Sacré cœur de Jésus.
 4. Sacré cœur de Marie.
 5. Saint Joseph.
 6. Sainte Anne.
 7. Sainte Madeleine.
 8. Saint Jean-Baptiste.
 9. Saint Jacques le Majeur.
 10. Saint Pierre.
 11. Saint Paul.
 12. Saint François d'Assise.
 18 pierres de 18-22, avec 62 épreuves noir.

87. Amazones, à 6 sujets.
 Costumes écossais.
 Frivolités, par Desandré, à 12 sujets.
 Album Désandré, planches 1 et 2, à 6 sujets.
 Le Parisien à la chasse, à 6 sujets.
 Le Père Tom, à 6 sujets.
 Le Carnaval à Paris, à 6 sujets.
 Femmes, par Pingot et Jacquet (6 pl. à 2 sujets).
 Les Quêteuses, à 2 sujets.
 A deux teintes. — 16 pierres de 18-24.
 14 pierres de 12-16.

88. Tout ce que l'on voudra.
 A deux teintes. — 17 pierres à 6 et 8 sujets, de 18-22.
 17 p. de teintes de 18-24.

157

90

66
160

648
608

780

1156

ORIGINAL EN COULEUR
N° Z 43-170-8

Pour Paris : Un an, 32 fr.; six mois, 17 fr.; trois mois. 9 fr.
Pour les Départements : 60 c. de plus par trimestre.
Pour l'Étranger : les frais de poste selon les pays.

Les numéros des 10 et 30 de chaque mois seront toujours accompagnés d'un dessin de modes coloré, et le numéro du 20 d'un dessin d'objets de luxe.

www.ingramcontent.com/pod-product-compliance
Lightning Source LLC
Chambersburg PA
CBHW030128230526
45469CB00005B/1852